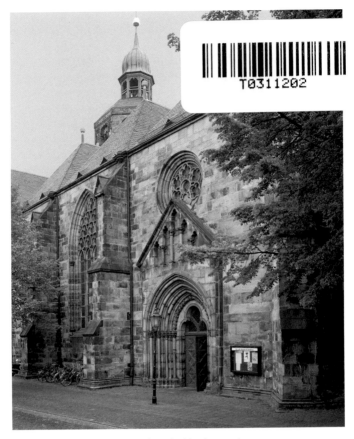

▲ *Portal an der Nordwestseite*

und Märtyrers Platz machen. Die Kirche wurde mehrfach erweitert und ausgebaut.

Inzwischen, wohl bereits im 10. Jahrhundert, ist aus dem Kloster ein **Chorherren-Stift** geworden, dem sowohl die geistliche wie die weltliche Verwaltung (Propstei/Vogtei) oblag.

Aus der romanischen Basilika wurde nach dem Brand von 1209 eine **gotische Hallenkirche** entwickelt, die ihr Vorbild wohl in Westfalen, vorzugsweise in Minden, hat. Auch die Schwesterkirche St. Nicolai, die im 12./13. Jahrhundert gebaut wurde, folgte dieser künstlerischen Ausrichtung. Der achtseitige Vierungsturm wurde erbaut, gewölbte Querhausarme kamen hinzu. 1259 wurden – gegen heftigen, aber vergeblichen Widerstand der Hamelner – das Stift und die Stadt vom Fuldaer Abt an das Bistum Minden verkauft.

Das Gebäude dürfte bis bis zum Anfang des 14. Jahrhunderts seine endgültige – heute noch nachvollziehbare – Grundstruktur als **romanisch-gotischer Bau** gefunden haben. Im Innenraum sind sowohl romanische Schmuckformen wie Palmetten, Schachbrettmuster und figürliche Reliefs zu finden wie auch gotische Elemente in lebendig gestalteter, pflanzlicher Bauzier. Maßgeblicher Propst war zu dieser Zeit Graf Friedrich von Everstein, zugleich Custos im Domkapitel zu Mainz.

Die Entwicklung des Gebäudes war damit noch nicht abgeschlossen: Um 1450 wurde die Westvorhalle zum **Turm** aufgestockt; die an der Nordwand des Hohen Chores gelegene St. Johannes-Evangelist-Kapelle wurde 1470/80 ersetzt durch einen zweistöckigen **Anbau**, in dessen Obergeschoss die Kapitelstube eingerichtet wurde.

1564 kam es – im Gefolge der seit 1540 fortschreitenden Reformation nicht ohne Konflikte – zur **Umgestaltung** des Münsters im Inneren: die bisherigen Farben wurden weiß übertönt, auch Chorgitter, Chor und Lettner sowie die figürlichen Wandmalereien. Vor allem statisch begründete Abbruch- und Bauarbeiten im Bereich des Nordschiffes wurden nötig, konnten aber den Verfall der Kirche nicht aufhalten. 1782 drohte der Einsturz, und die Gottesdienste wurden in der maroden Kirche eingestellt.

Die politischen Veränderungen Anfang des 19. Jahrhunderts – Napoleons Truppen besetzten Hameln, das Münster wurde Aufbewahrungsstätte für Material und Tiere – ließen keine baulichen Verbesserungen mehr zu.

Nach jahrzehntelangen Bemühungen des Seniors Franz Georg Ferdinand Schläger kam es 1870–1875 zur **Renovierung** unter der Leitung des Kirchenbaurates Conrad Wilhelm Hase, vor allem zur Wieder-

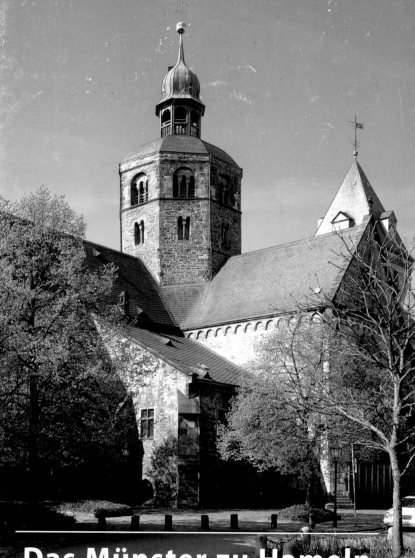

Das Münster zu Hameln

Das Münster zu Hameln

von Udo Wolten

Zur Geschichte

Das Wappen der Stadt Hameln ziert neben einem Mühlstein die nördliche Seitenansicht der früheren Klosterkirche, des Münsters St. Bonifatius. Hiermit wird die geschichtlich begründete Schicksalsgemeinschaft von Stadt und Münster bezeugt.

Die **Anfänge** des Hamelner Münsters liegen im beginnenden 9. Jahrhundert. Als 826 Graf Bernhard starb, wurde seinem Testament folgend die Benediktiner-Abtei Fulda zur Erbin seiner Güter eingesetzt. Bernhard hatte ebenfalls bestimmt, dass seiner und seiner Ehefrau Christina in dieser Kirche stets zu gedenken sei. In der Nähe des Urdorfes Hamala (Hamela/Hamelon), dicht an der Weser, siedelte nach dem Tod Bernhards die Abtei Fulda ein Nebenkloster an. Unweit des Klosters befand sich seit alters her ein bequemer Stromübergang (Furt). Hier stand bereits die kleine Eigenkirche des Stifters, die nun erheblich ausgebaut und mit Klosteranlagen erweitert wurde. Die Fuldaer Abtei weihte die Klosterkirche den Heiligen Romanus (gest. 304 oder 305) und Emerentiana (gest. ca. 304). Die vollständige Reliquie des Romanus wurde 851 aus dem fernen Rom in die Krypta der Hamelner Kirche gebracht. Unbekannt ist, wo die Emerentiana-Reliquie ihren Platz hatte, die mit der Zeit bedeutungslos wurde.

Das Fuldaer Mutterkloster war hingegen sehr bemüht, die Verehrung des **Bonifatius**, der 754 in Friesland den Tod fand und in Fulda beigesetzt wurde, in seinem gesamten Einzugsbereich, also auch in Hameln, zu fördern. Eine Bonifatius-Figur mit Reliquie wurde ins Hamelner Münster überführt. Für sie wurde ein besonderer Altar im Hohen Chor eingerichtet. Im Siegel des Stiftes fand sich Anfang des 13. Jahrhunderts auch eine Abbildung des Bonifatius, sogar größer als die des Romanus. Bis Mitte des 13. Jahrhunderts wird bereits nur noch Bonifatius als Namenspatron hervorgehoben. Die Verehrung des weniger bekannten Heiligen Romanus (sein Namenstag, der 8. November, wird aber noch berücksichtigt) musste der des bekannten Missionars

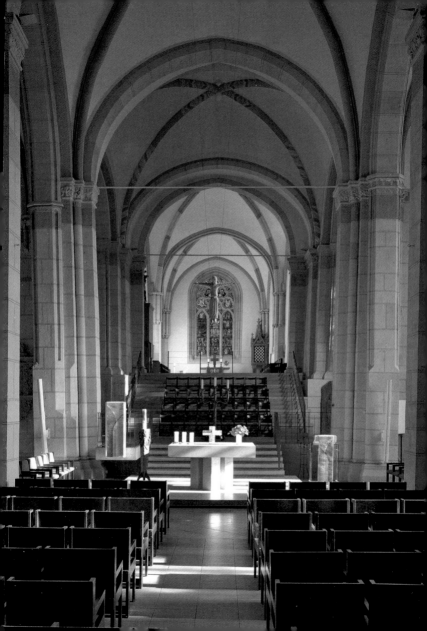

herstellung des Nordschiffes nach alten (gotischen) Vorgaben, sodass die ehemalige Klosterkirche nach etwa 80-jähriger Verwaisung wieder als Gotteshaus genutzt werden konnte. Die Glocken wurden wegen statischer Probleme aus dem Vierungsturm in den Westturm versetzt.

Im 20. Jahrhundert, Mitte der 50er-Jahre und vor allem 1970–1976, wurden tief greifende **Sanierungsarbeiten** durchgeführt. In diesem Zusammenhang erfolgten auch Ausgrabungen in der Krypta und den Seitenschiffen (Textilien und Schmuckstücke wurden durch das Institut für Denkmalspflege geborgen; Skelette beigesetzter Stiftsherren wurden auf den städtischen Friedhof gebracht).

Die Krypta wurde als gottesdienstlicher Raum hergerichtet. Der gesamte Innenraum wurde neu gestaltet zu einem offenen Kirchsaal (Entwurf Architektenteam Grundmann/Hamburg), der Möglichkeiten für Gottesdienste und Veranstaltungen verschiedener Art bietet. Der neugotische Holzaltar in der Vierung wurde entfernt; statt seiner wurde ein neu gestalteter Steinaltar vor die Vierung gesetzt. Der Blick von der Taufkapelle nach Osten fällt auf die im Juni 2007 über dem Altar angebrachte Christusfigur (Günter-Heinrich-Peter Schulz, 1995–1997, nach einem romanischen Vorbild in Barcelona). Weiter hinten sehen wir das große Fenster des Hohen Chores, von Kurt Sohns 1956 entworfen, mit Szenen des Lebens Jesu von Geburtsankündigung bis Auferstehung.

Raum und Frömmigkeit

Das **klösterliche Leben** wurde schon früh umgestaltet, genaue Daten liegen nicht vor: Vermutlich im 10. Jahrhundert finden wir ein Stiftskapitel vor, dem ein Propst und ein Dekan vorstehen. Für die Verwaltung der Güter war ein Stiftsvogt zuständig. Die Chorherren waren auch festen Regeln der täglichen Lebensgestaltung unterworfen (daher: Kanoniker); Zeichen dieser Zeit sind die noch erhaltenen Sonnenuhren auf der Südseite. Die Bezeichnung »monasterium« wurde beibehalten, auch nach der Reformation (daher: Münster).

Die Chorherren wohnten nicht im ehemaligen Kloster, sondern in »Kurien« rund um das Münster herum. Die um 1480 errichtete Kapitel-

Innenansicht nach Westen ▶

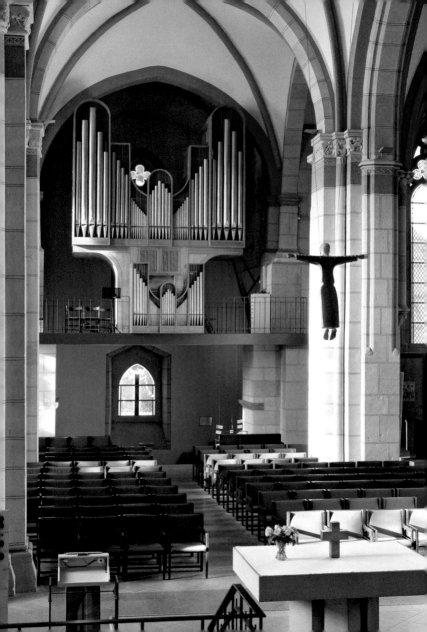

stube (auch Kapitelsaal genannt) diente den täglichen Bibellesungen, später auch den Sitzungen der Stiftsleitung.

Die **Reformation** griff in Hameln und im Münster erst spät: Herzogin Elisabeth (Kalenberg-Göttingen) und der energische Bürgerwille sorgten dafür, dass am 25. November 1540 im Münster die erste lutherische Predigt durch Rudolf Moller aus Hannover zu hören war. Er wurde später Mitglied des Stiftes und 1561 sein Dekan.

Stift und »Bürger-Gemeinde« (mit ihren Kirchgeschworenen/olderlude) hatten zunächst Mühe, sich mit ihren Vorstellungen der Raumgestaltung zu einigen. Bis 1575 schlossen sich die Stiftsherren nach und nach der lutherischen Konfession an. Stift und Stadtrat wurden zu Vertragspartnern in Belangen des Kirchenrechts und der Verwaltung. Sie einigten sich auf eine Teilung der Stiftskirche in eine »Stadtkirche« und einen Stiftsanteil (Hoher Chor, Kapitelsaal, Krypta), wie er schon im 15. Jahrhundert bestand. Die bisherige Stiftsschule wurde städtische Lateinschule.

Der Kreuzgang aus der Zeit um 1220, im 15. Jahrhundert aufgestockt, wurde 1760 abgerissen; er musste der neuen Festungsanlage weichen, sodass ein weiteres Zeugnis kirchlicher Frömmigkeit verloren ging. Bereits 1808 wurde die Festung durch die Franzosen geschliffen. Das Stift wurde 1848 durch die neue Landesverfassung aufgehoben; der letzte Stiftsherr starb 1862. **Gottesdienstliches Leben** vollzog sich im 19. Jahrhundert vorrangig in der Nachbarkirche St. Nicolai; erst nach 1875 konnte wieder im Münster gepredigt, gebetet und gesungen werden.

Die Altäre des Münsters

Romanus-Altar in der Krypta

In der schon sehr früh entstandenen Krypta (vor dem 11. Jahrhundert) finden wir drei Altäre vor: im Osten vor den bis heute erhaltenen Einzügen links und rechts je einen. In der Mitte der östlich anschließenden Apsis steht der Hauptaltar. Er hat mit großer Wahrscheinlichkeit die St. Romanus-Reliquie enthalten. Nicht nur die Klosterbrüder bzw. die Chorherren konnten die Krypta betreten, sondern auch die Gemeinde.

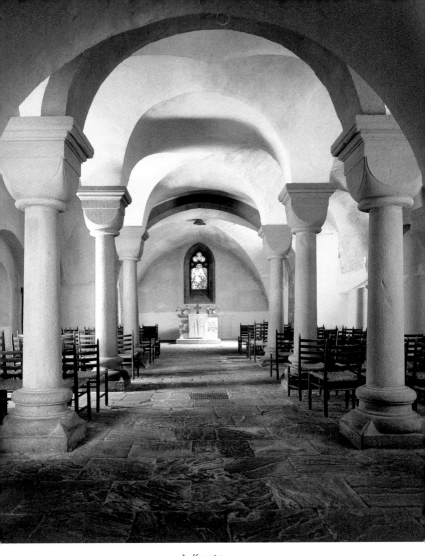

▲ *Krypta*

Es gab einen Zugang von Westen her. Die Krypta war wohl kein Ort für Gottesdienste, wohl aber für Anbetung und stille Andachten.

Mindestens zwei Mal muss die Krypta erweitert worden sein, insbesondere wohl auch, um den Raum für die Verehrung des hl. Romanus zu vergrößern. Man ging vermutlich um den Altar mit der (vollständigen) Reliquie herum. Das Patronatsfest für Romanus wurde – wie dem Messbuch zu entnehmen ist – am 18. November gefeiert.

Bonifatius-Altar im Hohen Chor

Der Altar des Hohen Chores war geeigneter Platz für die Aufstellung der Bonifatius-Figur mit seiner Reliquie. Sie wird heute im Museum aufbewahrt. Die Kanoniker (Stiftsherren) führten mit dieser Disposition der Reliquien eine alte Tradition der Verehrung fort, allerdings mit der Einschränkung, dass hier der Zugang den »Laien« im Allgemeinen verwehrt blieb. Doch auch für sie bekommt im Laufe der Jahrhunderte die Verehrung des Bonifatius eine immer gewichtigere Bedeutung. Nach dem Umbau auf der Nordseite des Hohen Chores (1480/90), durch den die Kapitelstube (Kapitelsaal) errichtet wurde, fand die Bonifatius-Figur dort eine neue Heimstatt. Die Verehrung wurde nun vielleicht noch alltäglicher praktiziert, wenn auch nicht immer gottesdienstlich gestaltet. In der Kapitelstube las man täglich die Heilige Schrift (vor). Für 1215 ist auch ein Patroziniumsfest für Bonifatius im Hamelner Münster belegt (5. Juni).

St. Katharinen-Altar in der heutigen Sakristei (Elisabeth-Kapelle)

Der dem südlichen Querarm vorgebaute – nach Osten gewandte – Raum ist auch heute noch als Kapelle wahrzunehmen. Ein Eintrag im Messbuch, genauer gesagt im »Hamelner Calendarium«, das dem Messbuch vorgebunden ist und auf die Zeit nach 1235 datiert wird, besagt: Am 25. November wird der Tag der »Katerine virg(inis)«, also der Jungfrau (St.) Katharina, begangen. Es handelt sich um Katharina von Alexandria, die Heilige der Wissenschaftler und der Lehrer, die standhaft ihren Glauben trotz Folter aufrechterhielt. Sie soll in einer Disputation vor dem Kaiser Maxentius 50 Gelehrte zum Glauben an Christus bekehrt haben und fand den Märtyrertod Anfang des 4. Jahrhunderts.

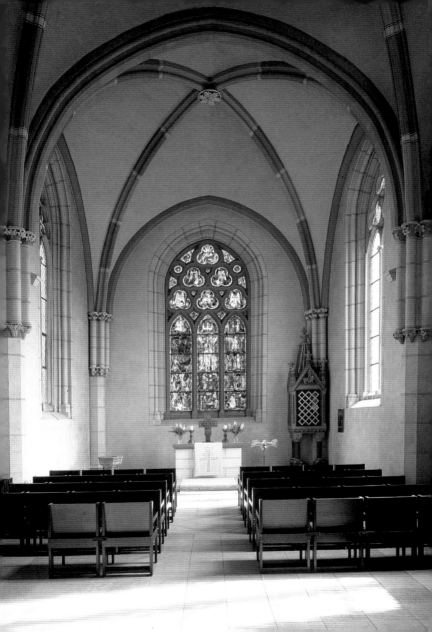

Welcher Art die Katharinen-Verehrung in Hameln war, ist uns nicht überliefert.

Elisabeth-Altar im südlichen Querschiff

Um 1350 ist das Vorhandensein eines Elisabeth-Altares dokumentiert. Sein Standort war die Nordostecke des Südquerschiffes, etwa dort, wo heute der Stifterstein aufgestellt ist.

Elisabeth von Thüringen, die sich als früh Verwitwete der Armen und der Kranken annahm, wurde 1235, schon bald nach ihrem Tod in Marburg (1231), heilig gesprochen. Seit wann es in Hameln eine Elisabeth-Verehrung gab, ist nicht mehr nachzuprüfen. Zu Beginn des 19. Jahrhunderts wurde – wahrscheinlich aber in Erinnerung an Elisabeth von Calenberg-Göttingen, Herzogin von Braunschweig, Förderin der Reformation in Hameln – die Bezeichnung der Katharinen-Kapelle umgewandelt in (St.) Elisabeth-Kapelle, auch wenn dort nie ein Elisabeth-Altar stand.

Rundgang

Taufkapelle

Der ehemalige, aber schon früh veränderte Eingangsbereich im Westturm wird seit der Neugestaltung 1970–1976 als Taufkapelle benutzt. Dies war möglich, weil die Orgelempore, die bis in den Westturm hineinreichte, abgerissen wurde. Der Bereich unter und hinter der alten Orgelempore war vorher vom Mittelschiff durch eine Wand abgetrennt. Nun ist der Blick frei bis zum Westfenster. Der barocke **Taufstein** in der Mitte des Westturmes stammt aus dem Jahre 1738 und stand bis 1898 in der Marktkirche St. Nicolai. Er wurde dort nicht mehr gebraucht.

In dieser ehemaligen Eingangshalle ließ der Kirchenvorstand durch Johannes Schreiter 1976/77 **drei Fenster mit Glasmalerei** (Ausführung Firma Derix) entwerfen, zwei auf der Südseite und eines im unteren Bereich der Westseite. Als Abschluss wird das Ensemble mit dem großen oberen Westfenster am 19. September 2001 vervollständigt. Johannes Schreiter arbeitet hier vor allem mit den Farbeffekten weiß, schwarz und rot.

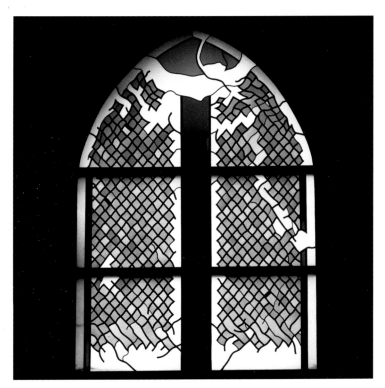

▲ *Fenster von Johannes Schreiter*

Mittelschiff / Südwestpfeiler

Die einzige leidlich erhaltene **Wandmalerei** finden wir an der West-
seite der hintersten Mittelschiffpfeilers. Erst nach 1975 kam diese Male-
rei wieder zum Vorschein und wurde in den 90er-Jahren durch Restau-
rierung wieder ansehnlich. Wir finden eine **Christus-Darstellung** der
Renaissance-Zeit (Mitte/Ende des 14. Jahrhunderts), bei der das Leiden
und die Schmerzen des Gekreuzigten hervorgehoben werden. Die
Darstellung der Blutstropfen, die herunterfallen, unterstreicht dies.

Daher rührt auch die Bezeichnung: Schmerzensmann. Kopf- und Körperhaltung sowie der Faltenwurf des Lendentuches sind anderen Darstellungen des Schmerzensmannes in der Renaissance-Zeit ähnlich. Christus trägt den Kreuz-Nimbus (lat. nimbus, wörtl. übersetzt: Nebelhülle, Wolke), eine Lichtscheibe, durch die er damals charakterisiert werden sollte.

Südschiff

Die meisten der erhaltenen **Grabmäler** waren im – 1760 abgebrochenen – Kreuzgang aufgestellt. Sie sind Dokumente eines Gedankengutes, das schon früh die Gestaltung des Münsters, der früheren Klosterkirche, bestimmte. Pflege der Memoria – Erinnerung – war ja schon die Bestimmung des Stifters Bernhard gewesen. Sie bezieht später auch die Stiftsherren (Kanoniker) mit ein. An der Westseite im Südschiff finden wir aber auch Grabsteine von Hamelner Patriziern vor. Besonders fällt der farbig gefasste Grabstein des 1627 gestorbenen Hinrich Jürgen Reiche auf (bis 1760 im Kreuzgang).

Vor der Südwand steht ein **Steinsarg** aus dem 14. Jahrhundert, in den die Umrisse einer menschlichen Figur eingetieft sind. Er wurde bei der Renovierung des Münsters 1870–75 ausgegraben.

Ehemaliger Kreuzgang

Oberhalb einer inzwischen zugemauerten Tür zum Kreuzgang finden wir die **älteste Inschrift** des Münsters, ein Schriftband aus gotischen Buchstaben. Es soll die Grabstätte des Dekans Amelung Krebs und der Kanoniker Hermann Krebs und Jordan Grote bezeichnen, Letzterer ist Ende 1428 verstorben. Danach muss das Spruchband angefertigt worden sein.

Im Südquerschiff ist eine Lübecker **Leuchterkrone** des 16./17. Jahrhunderts aufgehängt (zwölfarmig mit Doppeladlerbekrönung).

Stifterstein

An der Südseite des östlichen Vierungspfeilers – links neben dem Eingang zur Elisabeth-Kapelle – steht heute die aus Kalksandstein angefertigte Abbildung des Stifter-Ehepaares Bernhard und Christina. Beide

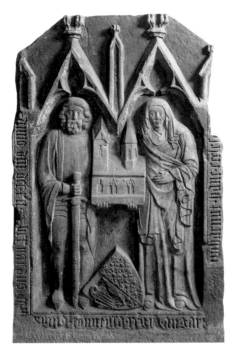

▲ Stifterstein am östlichen Vierungspfeiler

halten eine Darstellung des Hamelner Münsters (Südansicht). Sie stammt aus der Zeit um 1380/90. Dies vermutlich dritte oder vierte Grabmal der beiden war ursprünglich die Deckplatte eines Steinsarges (der Tumba) für Graf Bernhard. Dieser befand sich in der Mitte der Vierung. Zwischen Bernhards und Christinas Füßen sehen wir das Wappen Karls des Großen. Die Haartracht Bernhards und das Gewand der Christina weisen auf eine frühere Zeitepoche hin (vielleicht Mitte 13. Jahrhundert), lassen also den Schluss zu, dass dieser Stifterstein einen früheren ersetzen sollte. Die ins Deutsche übersetzte, später hinzugefügte, Inschrift sagt aus: »Im Jahre des Herrn 712 haben Graf Bernhard und Gräfin Christina der Herrschaft Enger und Ohsen diese Kirche ge-

gründet.« Das (nicht zutreffende) Datum lehnt sich an die Stiftschronik des Johann von Pohle an, die er 1384 verfasste. Es soll eine zeitliche Nähe zu Bonifatius hergestellt werden, der jedoch nie in Hameln war.

Hoher Chor

Ist der Hohe Chor erstiegen, fällt der Blick sogleich auf das **Sakramentshaus** rechts hinten (Südostseite): ein gotischer Schrank für das Allerheiligste, nämlich die gewandelten Hostien. Seine Entstehung ist auf die Zeit um 1270/80 zu datieren, fällt also in die Zeit des Chor-Neubaus. Es ist damit eines der ältesten in Mitteleuropa noch vorhandenen Sakramentshäuser. Baumeister Hase hat 1872/75 Aufsätze an/auf den Giebeln hinzugefügt. Die linke, nördliche Seite stellt die Schau-Seite dar, von wo die Gemeinde die Hostien einsehen konnte. Die Tür auf der Westseite ist die sogenannte Beschickungsseite. Über ihr das Lamm mit dem Kreuz und der Siegesfahne (Symbol für den gekreuzigten Gottessohn, der den Sieg über den Tod errungen hat). Nach 1576 ist das Sakramentshaus an diese Stelle gebracht worden.

Das **Ostfenster** hinter dem Altar stammt von Kurt Sohns (Hannover, 1955/56) – es stellt Szenen aus dem Leben Jesu dar, angefangen mit der Verkündigung des Engels an Maria bis zu seiner Auferweckung. Im oberen Drittel finden wir noch die Symbole der vier Evangelisten: Engel/menschliche Gestalt = Matthäus, Löwe = Markus, Stier = Lukas, Adler = Johannes.

Oben an der Nordseite sehen wir das **Barock-Epitaph** aus Kalksandstein des 1626 verstorbenen Studenten und Patriziersohnes Conradus Reiche. Das Knieen unter dem Kreuz soll seinen Glauben bezeugen.

Vierung

Der nordöstliche Vierungspfeiler enthält im Sockel einen **Erinnerungsstein**, möglicherweise sogar einen älteren Stifterstein, der als Vorgänger des jetzigen auf der gegenüberliegenden Seite anzusehen wäre. Um 1120/30 fiel er den Abbrucharbeiten zum Opfer, wurde dann beim Neubau wieder verwendet. Ein Teil der Inschrift ist zu erkennen (übersetzt: » Wir bitten…, gib gnädig Verzeihung«).

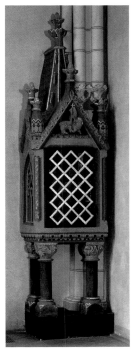

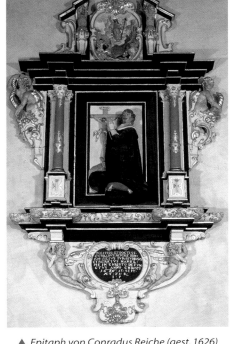

▲ *Sakramentshaus* ▲ *Epitaph von Conradus Reiche (gest. 1626)*

Unterhalb, vor der Begrenzungsmauer zum Nordschiff, sehen wir an der Ostseite den **Gedenkstein** für einen Stiftssenior, dargestellt in traditioneller Kanonikertracht; er trat 1563 zum lutherischen Bekenntnis über. Übersetzung der Inschrift: »1578 starb der Senior-Kanoniker und Priester dieser Kirche, Johannes Hornemann, dessen Körper und Seele im Frieden Gottes ruhen mögen. Amen«.

In der Vierung steht seit 1490 ein **dreiarmiger Bronze-Leuchter**, ein Geschenk des Schusteramtes zu Ehren des Bonifatius (wohl auch verbunden mit der Erwartung, dass der verstorbenen Mitglieder dieser Zunft gedacht werde).

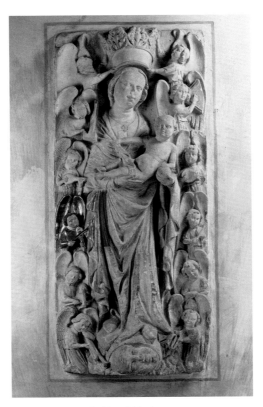

▲ *Mond-Madonna*

Mittelschiff

Von der Vierung aus ist der Blick in das Mittelschiff ungehindert. Der **neue Steinaltar** (1975) befindet sich etwa an der Stelle, wo früher der Kreuzaltar stand (Abbildung Seite 7).

Der südwestliche **Pfeiler der Vierung** (also links vor dem Mittelschiff) zeigt ein Stück Baugeschichte: Der linke Teil mit höher gelegenem Kämpfer stammt aus der Zeit um 1180, der rechte von 1220/30.

Auch die **Pfeiler des Mittelschiffes** sind Dokumente der Entwicklung etwa zwischen 1220 und 1260, als das Münster zu einer gotischen Hallenkirche umgebaut wurde.

Im Zuge der Neugestaltung 1970 – 1976 wurde auch der Einbau einer neuen **Orgel** vorgesehen. Nach der Errichtung einer neuen Empore vor dem Westturm baute die dänische Firma Marcussen/Apenrade die dreimanualige Orgel mit 28 Registern, etwa 2000 Pfeifen (Einweihung am 4. Mai 1980).

Krypta

Von der Nordseite betreten wir die Krypta (im jetzigen Zustand aus der Zeit um 1120/40), genauer gesagt zunächst die Vorkrypta – wegen ihrer geringen Höhe auch Zwergkrypta genannt. Den Treppen gegenüber befindet sich der aus einem Stück gehauene **Taufstein** (Mittelalter, Datum unbekannt). Rechts an der westlichen Krypta-Wand ist das **Hiob-Relief** des Künstlers Helmut Uhrig, Stuttgart (1959 aufgestellt, Erinnerung an die Folgen von Streit und Krieg). Von demselben Künstler stammt das **Fenster** hinter dem Altar (Auferstehung).

In der sich nach Osten (links) anschließenden Hauptkrypta sind die Seitenwände der Vorgängerkrypta wieder verwendet worden. Haben die **Säulen** der Vorkrypta attisches Basis-Profil mit kleinen Ecksporen, so finden wir im Hauptteil die weiter entwickelten Säulen mit mächtigen Ecksporen, die den Wulst eines nahezu klassischen Stiles umgreifen. In der Apsis der Krypta steht heute wie schon im 10./11. Jahrhundert ein Altar.

Nordschiff

Mit dem Marien-Relief an der Ostwand finden wir ein Werk vom Anfang des 15. Jahrhunderts vor. Ein Abbild der **Christus-Mutter**, die, auf dem Vollmond stehend, von Engeln gekrönt wird und von musizierenden Engeln links und rechts umgeben ist. Nebenan stand wohl ursprünglich ein Marien-Altar.

Linkerhand befindet sich seit 1975 eine **Gedenkstätte für die Verstorbenen und Gefallenen** der beiden Weltkriege (täglich wechselnde Namensblätter), die ältere Gedenktafeln ersetzt.

In Höhe des Abgangs zur Krypta ist die 18-armige dreistöckige **Leuchterkrone** aus Messing aufgehängt (Kugelinschrift: Gestiftet von Anna Margareta Matthias und Jost Polmann 1679).

In der Mitte des Nordschiffes sehen wir den von Burchardus Bock gestifteten **Leuchter**; an ihm ist dessen Familienwappen angebracht (mit Wolf und Ziegenbock). In der Nähe der Eingangstür ist der dritte Leuchter aufgehängt: ebenfalls zweistöckig mit je acht Armen. In der Krönung »Kaiser auf dem Reichsadler mit Schwert und Kreuz«, beide wohl aus dem 17. Jahrhundert.

Außenbau (Südseite)

Außen sind noch vier **Sonnenuhren** (ohne den Zeigestab) zu entdecken, von denen zwei kanonische Bezeichnungen enthalten, d.h. Angaben zu welchen Zeiten Tagesgebete vorgesehen waren. Die älteste befindet sich unter dem Rundbogenfries des Südquerhauses (13. Jahrhundert), die zweite kanonische an der Elisabeth-Kapelle (14. Jahrhundert), zwei weitere rechts neben der Südtür.

Geschichtlicher Überblick

Um 800 Hameln befindet sich im Einzugsbereich des Bistums Minden, weseraufwärts liegt die Missionskirche Ohsen.

802 (oder 812) Graf Bernhard gründet eine Eigenkirche (St. Peterskirche?).

1.11.826 Bernhard stirbt kinderlos. Die Hamelner Kirche wird mit der Hälfte des Besitzes Eigentum der Abtei; die andere Hälfte des Erbhofes wird Teil des Klostergutes Fulda.

851 Die Abtei Fulda lässt die (vollständige) Reliquie des Heiligen Romanus von Rom nach Hameln bringen; sein Patronsfest wird am 18. November gefeiert. Ebenso kommen Reliquien(-Teile) der Heiligen Emerentiana hierher. Eine Bonifatius-Figur mit Reliquie des Heiligen wird später auf dem Altar im Hohen Chor der Kirche aufgestellt.

875/878 Im (Neben-)Kloster Hameln leben elf Konventuale, da-

	runter neun Priester (sechs Mönche, drei »Laienpriester«). Aufgaben sind neben der Erinnerungspflege: Güterverwaltung, Seelsorge, Ausbildung.
11. Jh.	Das Kloster ist zum Stift geworden und weiterhin Sonderbesitz der Abtei Fulda; Chor-Dienst und Erinnerungspflege bleiben bestehen. Die Kanoniker (Stiftsherren) führen kein ortsgebundenes Gemeinschaftsleben. Ihr Aufgabengebiet umfasst: Seelsorge, Unterricht, eigenes Studium. Die Kirche – ursprünglich aus Holz mit Flachdecke – wird ausgebaut, erhält so im Osten einen doppelgeschossigen Chor: Hochchor und Krypta. Der Hochchor und die Vierung sind nur den Chorherren zugänglich, die Krypta durch Seitenstollen (Nord, Süd) auch der Gemeinde.
Mitte 11. Jh.	Der Ostteil der Stiftskirche wird abgerissen und erweitert aufgebaut. Auch werden Umbauten im Bereich der Seitenschiffe/Querarme vorgenommen. Teile des unteren Westturmbereiches weisen auf das Vorhandensein einer romanischen Vorhalle hin.
12. Jh.	Nach Errichtung der St. Nicolai-Kirche am Markt werden umfangreiche Erweiterungen und Umbauten vorgenommen: Krypta um 1130/1140, Unterbau der Vierungspfeiler um 1180, Vierung um 1200 oder später.
1209	Ein großer Brand vernichtet Dachwerke, Holzdecken, Glockenstuhl, Einrichtungsgegenstände und wohl auch schriftliche Dokumente.
1210–1230	Wiederaufbau mit neuem Baukonzept: Aus der romanischen Kirche wird eine gotische Hallenkirche. An der Nordseite des südlichen Querhauses befindet sich eine Kapelle (Katharinen-Kapelle, später St. Elisabeth-Kapelle genannt). Auf der Westseite des Lettners vor der Vierung steht ein Kreuz-Altar. Urkundlich belegt als verantwortliche Pröpste sind Konrad von Everstein (1211–1219) und der 1234 urkundlich erwähnte Friedrich von Everstein (gest. 1261).

Nach 1230	Das nördliche Seitenschiff wird gebaut.
Um 1240	Das Portal am Nordquerhaus (spätstaufisch) wird ausgeführt.
Um 1241	Erste urkundliche Erwähnung des Stifts als »sancti Bonifatii«.
1259	Die Abtei Fulda verkauft das Stift an den Bischof von Minden; ab 1274 wählt das Stift seine Pröpste aus dem Mindener Domkapitel.
Um 1260	Errichtung des westlichen Nordportals (»Hochzeitstür«)
1270/1280	Das gotische Sakramentshaus zur Aufbewahrung der gewandelten Hostien – vermutlich eines der ältesten erhaltenen in Mitteleuropa – wird gebaut, wohl im Zusammenhang mit der gotischen Erweiterung des Hohen Chores zu sehen.
Bis Mitte 15. Jh.	Es mehren sich Bauschäden aufgrund ungünstiger statischer Verhältnisse. Bau- und Abbrucharbeiten verschlechtern die Statik.
1760	Abriss des Kreuzganges
1782	Der Einsturz des Nordseitenschiffes droht. Am 11. August (12. Sonntag nach Trinitatis) wird der vorläufig letzte Gottesdienst gefeiert.
1783	Neue, riesige Strebepfeiler werden der Nordseite vorgesetzt (von Hase 1870/71 nicht wieder aufgebaut).
Anf. 19. Jh.	Das Münster wird zum Lagerraum.
1869	Entscheidung für Renovierung und Restaurierung des Münsters als Ergebnis jahrzehntelanger Bemühungen durch Franz Georg Ferdinand Schläger (Pfarrer/Senior 1822–1869). Sein Denkmal steht seit 13. Juni 1875 auf dem Münsterkirchhof.
1870–1875	Conrad Wilhelm Hase (Baumeister aus Hannover) setzt den Auftrag um. Die Nordwand wird abgerissen und nach alten Vorlagen (neugotisch) wieder errichtet; dabei wird das »Hochzeitsportal« nach Westen verschoben.
1950	Restaurierungsarbeiten
1970–1976	Das Münster erhält seine heutige Innenausstattung; die

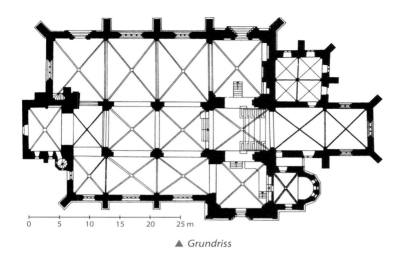

▲ *Grundriss*

	Taufkapelle im Westturm bekommt drei neue Glasfenster von Johannes Schreiter.
1980	Die Orgel der Firma Marcussen (Apenrade/Dänemark) mit drei Manualen, einem Pedal (28 Register) wird am 4. Mai eingeweiht.
2001	Viertes Schreiter-Fenster, Werner Kochs Diptychon mit dem Auferstehungstext aus Markus 15 – beide in der Taufkapelle (Westturm)

Hameln
Evang.-Luth. Münster St. Bonifatius, Münsterkirchhof 7, 31785 Hameln
www.muenster-hameln.de

Aufnahmen: Jutta Brüdern, Braunschweig. – Seite 7: Hans-Georg Schruhl, Holzminden
Druck: F&W Mediencenter, Kienberg

Titelbild: *Ansicht des Münsters von Nordosten*
Rückseite: *Kapitell mit lesendem Chorherrn*

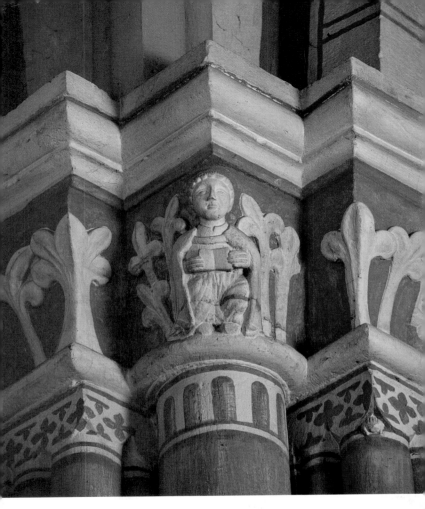

DKV-KUNSTFÜHRER NR. 575
2., aktualisierte Auflage 2015 · ISBN 978-3-422-02428-1
© Deutscher Kunstverlag GmbH Berlin München
Paul-Lincke-Ufer 34 · 10999 Berlin
www.deutscherkunstverlag.de